JUDITH GAUTIER

Les Musiques Bizarres

à l'Exposition de 1900

LA
MUSIQUE JAPONAISE

TRANSCRITE PAR

BENEDICTUS

Les Danses
de
SADA-YACCO

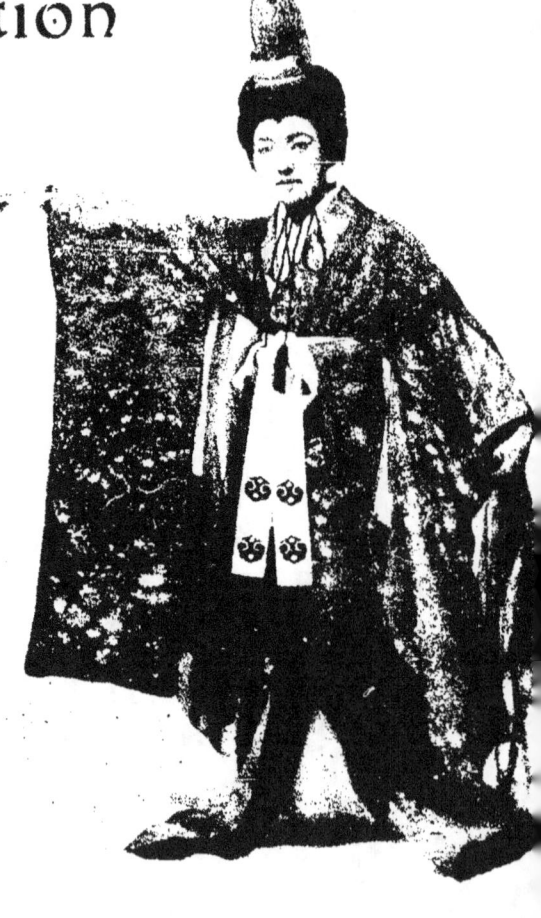

PARIS
SOCIÉTÉ D'ÉDITIONS LITTÉRAIRES & ARTISTIQUES
Librairie Ollendorff
50, CHAUSSÉE D'ANTIN, 50

ENOCH & Cie
27, BOULEVARD DES ITALIENS, 27

1900
Tous droits réservés

La Musique Japonaise

LES MUSIQUES BIZARRES A L'EXPOSITION DE 1900

ONT PARU :

La Musique Javanaise.
Le Gamelan. — La danse du Diable.

La Musique Égyptienne.
Chant Khédivial. — Danse du Ventre.
Danse des Verres.

Les Chants de Madagascar.
Les sept jours de la Semaine.
La très Aimée.
L'absence. — Sérénade.

La Musique Indo-Chinoise.
Chant Annamite.
Danse Cambodgienne.

La Musique Japonaise.
Les Danses de Sada Yacco.
Le Lion d'Étigo.

SOUS PRESSE :

La Musique Chinoise.

LA
MUSIQUE JAPONAISE

À l'Exposition de 1900

LES DANSES DE SADA-YACCO

PARIS

LIBRAIRIE PAUL OLLENDORFF | ENOCH ET C^{ie}
50, CHAUSSÉE D'ANTIN, 50 | 27, BOULEVARD DES ITALIENS, 27

1900
Tous droits réservés.

La Musique Japonaise

L'exquise Loïe Fuller, fleur de feu, reine du prisme, dont les danses de lumière jamais ne lassent l'admiration, c'est elle qui, dans cette rue de Paris si vulgairement tintamarresque, offre un spectacle vraiment artistique et, pour ainsi dire, sauve l'honneur.

Elle seule semble avoir compris que, pour réussir, il suffisait de donner au public quelque chose d'absolument nouveau et original. Elle a le succès. Elle a la vogue. C'est justice.

Cette troupe japonaise, toute entière excellente, encadre une grande artiste à la fois comédienne, mime, danseuse et tragédienne : Sada-Yacco, dont tout Paris raffole en ce moment. Elle nous apporte comme une brève et dernière vision de ce Japon féodal que nous n'avons pas connu et qui n'est plus ; dont, là-bas, les grandes courtisanes et les acteurs tragiques, seuls, gardent pieusement la tradition ; mais qui aussi va être submergée sous le flot de la civilisation nouvelle.

La pièce que joue Sada-Yacco, et que le public parisien s'efforce en vain de deviner, est la réduction d'un grand drame historique qui a trois cents ans de date. Dans le principe, la représentation de cette pièce dure deux journées. Elle est réduite ici à une demi-heure, ce qui explique qu'elle ne soit pas très claire, même pour qui comprend le japonais.

Voici la traduction de cette réduction, dans laquelle le dialogue est fréquemment remplacé par la mimique :

LA GHÈSHA ET LE SAMOURAÏ

(La Danseuse et le Chevalier.)

ACTE PREMIER

(Le préau du quartier des Gheshas, au Yosiwara. — Cerisiers en fleur.)
— C'est le soir. —

SCÈNE PREMIÈRE

Le Chevalier BANZA, UN DANSEUR AMBULANT.

BANZA, assis au fond, paraît attendre. (Au danseur).

Allons, montre-moi comment tu danses. Cela fera passer le temps.

LE DANSEUR

Avec plaisir, seigneur... Si vous le permettez, je danserai la danse des Cerises.

BANZA

C'est de saison.

LE DANSEUR

N'est-ce pas ? Voilà !

(Il danse.)

LA DANSE DES CERISES.

BANZA

Pas mal...

LE DANSEUR

Vous préférerez peut-être le Kappori, la fameuse danse populaire.

BANZA, distrait.

Oui... oui...

LE DANSEUR

L'histoire de l'origine de cette danse est très curieuse. Voulez-vous que je vous la dise?... C'était au bord de la mer, à Yeddo; des marchands regardaient une flottille de barques qui apportaient, de Kysio, une cargaison d'oranges. Une bourrasque s'éleva, la mer se couvrit d'écume, et les bateaux dispersés semblaient perdus. Pourtant, après beaucoup de peines et d'efforts, ils abordèrent, avec toutes les oranges. Alors, sur le rivage on fut si joyeux que tout le monde se mit à danser en criant : Kappori! Kappori!

BANZA

Je sais cela aussi bien que toi.

LE DANSEUR

Ah! pardon, seigneur... je danse!... je danse!...

(Il danse).

LE KAPPORI

BANZA

C'est très joli... (Il voit venir quelqu'un.) Maintenant, laisse-moi. Voici une meilleure société que la tienne.

LE DANSEUR, saluant.

Monseigneur, portez-vous bien et que mes yeux aient bientôt l'avantage de vous refléter de nouveau.

(Il s'en va).

SCÈNE II

BANZA, LA GHÈSHA KATSOUBACHI,
UNE SUIVANTE, UN PORTEUR DE LANTERNE

LA GHÈSHA

(Elle entre lentement, éclairée par le porteur de lanterne, et lève les yeux vers les arbres en fleur.)

Qui donc pourrait dire que ce n'est pas ravissant?... Ces fleurs semblent éclairer la nuit. Il n'y a pas de lustres qui vaillent ceux-là. Des bouquets de pétales forment des girandoles, ou bien, là où le fruit est déjà formé, ce sont des pendeloques de petites perles vertes. Ailleurs, elles sont plus grosses et commencent déjà à rosir. C'est une aurore, plus gracieuse que la lumière; et, vraiment, on n'y perd pas!...

BANZA, s'avançant vers elle.

Ma douce Ghèsha, vous voici, enfin! C'est vous que j'attendais, et depuis longtemps.

LA GHÈSHA

Je ne venais pas vers vous, seigneur.

BANZA

Vous y veniez sans le savoir.

LA GHÈSHA

Si je l'avais su, je serais restée où j'étais.

BANZA

Ne soyez pas mauvaise... Voulez-vous entrer avec moi à la Maison de Thé?

LA GHÈSHA

Non, merci, seigneur, je préfère me promener.

BANZA

Alors, je vous accompagne.

LA GHÉSHA

J'aime mieux marcher seule.

BANZA, lui prenant le bras.

Allons, soyez charmante. Venez avec moi.

LA GHÉSHA, le repoussant.

Je n'irai qu'où il me plaît d'aller.

BANZA

Puisque je vais où vous voudrez.

LA GHÉSHA

C'est là où vous n'êtes pas...

(Elle s'en va avec sa suivante et le porteur de lanterne).

BANZA, seul.

Pourquoi me repousse-t-elle ainsi? Sans doute un autre m'est préféré... Alors qu'il prenne garde à lui!...

SCÈNE III

LE MÊME,
LA GHÉSHA, LE CHEVALIER NAGOYA

(Il se promène avec la danseuse et lui fait admirer une branche fleurie. Ils causent tout bas, amoureusement.
Banza, qui les observe, exprime sa colère par des jeux de physionomie. Il s'approche et

heurte de son sabre la pointe de celui de Nagoya. Celui-ci se retourne, mais, peu soucieux de voir son tête-à-tête interrompu, feint de croire à un hasard et continue sa promenade. Banza le heurte de nouveau.)

NAGOYA

Passez votre chemin !

BANZA

Passez-le vous-même.

NAGOYA

Passez votre chemin.

LA GHÉSHA, à Nagoya.

Je vous en supplie, ne vous fâchez pas. Allons-nous-en.

(Elle l'entraîne. Banza les suit, il saisit l'extrémité du sabre de Nagoya et le secoue.)

NAGOYA, avec une fureur contenue.

Qu'essayez-vous là ?...

BANZA

Ce qui me plaît.

NAGOYA

C'est une honte !

BANZA

Oui, une honte pour vous, qui supportez la plus grande insulte : laisser toucher à son sabre !

NAGOYA, repoussant la Ghésha, qui le retient encore, et dégainant.

C'est lui qui va vous répondre.

(Ils se battent.)

(La Ghèsha essaye en vain de les séparer. Banza est désarmé ; mais il tire son poignard et s'élance sur son adversaire.)

LA GHÈSHA, se jetant entre eux et couvrant Nagoya de son corps :

Si vous voulez absolument que quelqu'un meure, tuez-moi !...

(Banza recule, hésite et le rideau se ferme).

FIN DU PREMIER ACTE

ACTE DEUXIÈME

La cour de la pagode de Bouddha, dans la province de Ki, près de la rivière Kédaka.

SCÈNE PREMIÈRE
LES BONZES, NAGOYA, ORIHIMÉ

NAGOYA, qui entre rapidement amenant Orihimé.

Salut. Je désire voir le grand bonze, et me reposer ici, car je viens de loin.

1ᵉʳ BONZE

Seigneur, le temple est honoré de vous recevoir.

2ᵉ BONZE

Nous savons de quel puissant et illustre Daïmio vous êtes fils.

3ᵉ BONZE

Et combien notre supérieur a d'amitié pour vous.

NAGOYA

Prévenez-le, je vous prie.

1ᵉʳ BONZE

Avec plaisir.

NAGOYA

Mais d'abord, accueillez cette jeune fille et mettez-la en sûreté. Elle court un danger.

3ᵉ BONZE

En temps ordinaire, il est interdit de recevoir des femmes. Dans le danger, secourir est le premier devoir.

NAGOYA

Cette jeune fille est aussi d'une grande famille et depuis l'enfance elle m'est fiancée. J'ai dû quitter ma principauté pour aller étudier l'escrime à Yeddo. Là, dans le quartier des courtisanes, j'ai rencontré une femme merveilleusement belle qui s'est éprise de moi et m'a retenu auprès d'elle. Ma fiancée, ne me voyant plus revenir, est partie secrètement pour me retrouver. Un jour, je l'ai rencontrée pleurant à la porte du Yosivara, et, touché par ses larmes, je retourne avec elle chez le prince son père; mais la jalouse danseuse nous poursuit, elle est sur nos traces et je redoute sa vengeance.

3ᵉ BONZE

Cachés dans ce temple, vous serez à l'abri de tout danger.

NAGOYA

Si celle qui nous poursuit voulait pénétrer ici, ne la laissez pas entrer.

3ᵉ BONZE

Soyez tranquille.

1ᵉʳ BONZE

Venez, seigneur, je vais vous conduire.

(Il sort avec Nagoya et la jeune fille.)

2ᵉ BONZE

Pauvre fille, elle était toute tremblante.

3ᵉ BONZE

Sa méchante rivale n'aura pas l'audace de la poursuivre jusqu'ici.

1ᵉ BONZE, *regardant au dehors.*

Voyez! Voyez!

2ᵉ BONZE

Quoi donc?

3ᵉ BONZE

Oui oui!

4º BONZE

Une femme!

2ᵉ BONZE

C'est elle!

TOUS

Nous allons bien la recevoir.

SCÈNE II

LES MÊMES, LA GHÈSHA

4º BONZE

Où allez-vous?

LA GHÈSHA

Vertueux bonzes, j'ai entendu dire qu'il y avait une fête aujourd'hui à cause de la consécration d'une nouvelle cloche et je venais pour voir la fête!

4ᵉ BONZE

Aucune femme n'entre dans ce temple.

TOUS

Allez-vous-en!... Allez-vous-en!

LA GHÉSHA

Cependant, j'arrive de loin, avec la recommandation d'un bonze, qui m'autorise à entrer.

TOUS

C'est contre la loi... Aucune recommandation n'a de valeur.

LA GHÉSHA

Vous êtes bien sévères.

2ᵉ BONZE, à part aux autres bonzes.

Elle a tout l'air d'être une danseuse, n'est-ce pas?

3ᵉ BONZE

Oui, oui! Nous n'en avions jamais vue.

2ᵉ BONZE

Ce doit être bien curieux, quand elle danse!

3ᵉ BONZE

Si nous trichions un peu?... demandons-lui de danser pour nous.

2ᵉ BONZE

C'est cela! Nous lui promettrons tout ce qu'elle voudra...

1ᵉʳ BONZE

Et après, nous la mettrons dehors.

4ᵉ BONZE

Taisez-vous! elle pourrait entendre. *A la Ghésha.* Je vois que vous avez toutes les apparences d'une danseuse... Vous venez de loin... C'est vraiment triste de vous renvoyer. Si vous voulez danser pour nous...

3ᵉ BONZE

Nous vous laisserons ensuite assister à la cérémonie de la cloche.

LA GHÈSHA

Je danserai pour vous, avec plaisir ; mais promettez-moi de me laisser entrer, après.

TOUS

Oui, oui, on vous le promet.

LA GHÈSHA

Promettez-le sérieusement...

TOUS

Très sérieusement !...

LA GHÈSHA

Eh bien ! Je vais danser.

(Les musiciens cachés jouent et chantent un morceau du rituel, accompagné par un son de cloche.)

(Elle danse lentement) :

LA DANSE NAU
(Sorte de danse sacrée.)

Sonne, ô cloche !
Annonce d'un chant sonore,
L'heure proche
De prier ! Sonne encore !
C'est la première fois
Qu'on entend ta voix.

LES BONZES

Comme c'est joli ! Très bien ! Très bien !

(La Ghèsha cherche à voir du côté du temple.

4ᵉ BONZE

Qu'est-ce que vous regardez donc par là ?

LA GHÉSHA, levant la tête vers les branches d'un arbre.

Je voudrais vous danser *la danse de la balle*; mais je n'ai pas de balle. Je cherche quelque chose qui la remplace... Tenez! Jetez une pierre dans les branches de cet arbre : avec les fleurs qui tomberont, je m'en ferai une.

3ᵉ BONZE

Ah! quelle idée!

(Il jette une pierre dans l'arbre. La Ghesha ramasse les fleurs tombées et en fait une balle. Elle danse :

LE TAMARI

(Danse de la Balle.)

(A la fin elle tapote la tête rasée d'un des bonzes, autre façon de jouer à la balle).

LES BONZES

Comme c'est amusant! Cela donne envie de danser. Dansons aussi...

(Ils dansent :

LE DODJIO

(Petit poisson des rizières, dont ils imitent les sauts et les tortillements.)

(La Ghésha, qui s'est écartée un moment pour modifier son costume, danse :

L'ANAGASSA

(Danse des chapeaux fleuris.)

LES BONZES

C'est joli! joli! On ne peut pas danser mieux!... Essayons de l'imiter avec des ombrelles.

(Ils dansent :

LA DANSE DES OMBRELLES

(La Ghèsha revient avec un petit tambour pendu au cou. Elle danse) :

LE KAKO
(Danse du tambour.)

LA GHÉSHA, se débarrassant du tambour.

Voilà. J'ai fait ce que vous vouliez. Êtes-vous contents?

LES BONZES

Merci, merci pour votre danse, c'était charmant; nous nous sommes bien amusés. Maintenant, il faut vous retirer.

LA GHÉSHA

Comment? N'avez-vous pas promis? Faites-moi entrer avec vous, à présent.

LES BONZES

Non, non, c'est impossible.

LA GHÉSHA

Vous ne voulez pas tenir votre promesse?... Laissez-moi entrer.

LES BONZES

Non, jamais! Les femmes n'entrent pas. Nous serions réprimandés par notre supérieur. — Allez-vous-en! Allez-vous-en vite!

(Ils la poussent dehors).

LES BONZES, seuls, riant.

Ah! Ah! la voilà partie! Nous nous sommes bien amusés et nous avons su nous débarrasser d'elle... Nous sommes très malins... Ah! Ah!... Comment! Comment! Elle ose revenir?

LA GHÉSHA, revenant.

Vous êtes des parjures, des traîtres... Voulez-vous me laisser entrer, enfin?...

LES BONZES

C'est impossible.

LA GHÉSHA

J'ai eu assez de patience!... C'est fini, maintenant. Sachez que je hais les prêtres, qui sont des imposteurs et des lâches... Mon amant est ici, avec une femme. Vous les cachez tous les deux! Rien ne m'empêchera d'arriver à ce que je veux... J'entrerai!... J'entrerai!... malgré vous.

(Ils veulent lui barrer la route. Elle lutte avec eux, les terrasse et les renverse, puis entre en courant dans le temple).

LES BONZES, se relevant péniblement.

Aïe! Aïe! Mais elle est terrible... Elle avait l'air si gracieux!... Qui aurait cru cela?... C'est comme un guerrier... Elle est entrée?... Nous serons grondés... Vite, allons la chercher... Ah! Voyez! voyez! Elle se bat avec tous les bonzes... elle les renverse... On dirait un démon en fureur... Ah! la jeune fille s'enfuit de ce côté...

SCÈNE III

LES MÊMES, ORIHIME, puis LA GHÉSHA

(Les bonzes cachent la jeune fille. La Ghésha la poursuit, armée d'un maillet, les cheveux hérissés, l'air d'une furie. Elle frappe de tous côtés, atteint sa rivale).

LES BONZES, épouvantés.

Elle va la tuer!... Rien ne lui résiste... Appelons le soldat, qui garde le temple.

(Entre le soldat gardien du temple. Il se bat longuement avec la Ghésha; mais Nagoya survient, tue le soldat, et reçoit dans ses bras la Ghésha à bout de forces. Elle ne le reconnaît pas d'abord et veut continuer la lutte.

NAGOYA

Regarde! Regarde!... C'est moi ! C'est moi !...

LA GHÉSHA, le reconnaissant.

Ah !

Elle essaye de lui parler, d'exprimer sa joie. Mais elle fait de vains efforts. Son cœur s'est rompu dans cette lutte surhumaine. Elle étouffe, ses yeux se convulsent et elle meurt victime de l'amour et de la jalousie. Nagoya exprime son désespoir par des sanglots. Les bonzes se mettent en prières.) (Le rideau se ferme).

FIN

Depuis quelques jours, un nouveau drame est joué au théâtre Loïe Fuller et alterne avec *La Danseuse et le Chevalier*. Nous ne pouvons donner qu'une analyse de

KÉSA

Drame en deux Actes et quatre Tableaux

PREMIER TABLEAU

La jeune Késa, sa mère, une suivante et un serviteur, sont en voyage. La route est déserte et peu sûre ; si bien que des brigands, postés là, attaquent les voyageurs. Ils laissent pour morte la mère de Késa, et emmènent la jeune fille et la suivante.

Morito, un jeune chevalier errant, passe sur la route; il trouve gisante une femme blessée, la relève et la ranime. Cette femme lui raconte l'aventure et le supplie d'aller délivrer sa fille, captive des brigands.

DEUXIÈME TABLEAU

La retraite où se cachent les brigands. Le chef contraint Késa à danser pour lui, à le servir. Elle pleure, menace de le poignarder, on

l'entraîne pour la punir ; mais Morito arrive. Il réclame la captive... Les brigands ne savent pas de quoi il veut parler, il n'y a personne chez eux. Morito ramasse une fleur de la coiffure de Késa, il est inutile de nier. Les brigands essaient alors d'assassiner Morito ; mais il met l'épée à la main, et après un combat épique, extraordinaire, il délivre Késa.

Il est vivement impressionné par la beauté de cette jeune fille, qu'il a secourue sans la connaître. Eh bien, la récompense de sa bravoure, ce sera la main de Késa. La mère la lui promet. Mais le chevalier ne peut accepter ce bonheur tout de suite ; il doit aller combattre pour la cause qu'il sert. Késa lui jure d'être fidèle et d'attendre, deux ans, son retour.

TROISIÈME TABLEAU

La mère de Késa n'a pas tenu sa promesse : elle a donné sa fille à chevalier Watabane, avant les deux ans écoulés. La nouvelle famille fait une partie de campagne. Sous les arbres en fleur, Késa joue sur le *gotto*, accompagnée par un *chamisen*, un air très ancien : l'Etigo Dzissi (le Lion d'Étigo).

Morito survient, rencontre la mère de Késa et lui reproche sa trahison. Il veut tuer cette mère indigne ; mais Késa se jette devant le sabre, et persuade au chevalier qu'il vaut mieux tuer Watabane ; de cette façon, elle redeviendra libre et épousera Morito. Qu'il surprenne son rival endormi. Elle lui donne la clef de sa chambre et convient d'un signal : qu'il entre lorsqu'elle aura couvert la lampe d'un voile.

QUATRIÈME TABLEAU

Dans la chambre des époux. Watabane est déjà couché. Mais Késa feint d'entendre du bruit dans le jardin et oblige Watabane à se lever pour aller voir ce que c'est. Elle couvre alors la lampe d'un voile et se couche. — La pensée de l'héroïque femme, pour sauver sa mère et son mari, en restant vertueuse, est de sacrifier sa vie.

En effet, Morito la tue en croyant tuer son rival. — Le désespoir s'empare de lui, lorsqu'il reconnaît la vérité. Il comprend le noble dévouement de Késa et se délivre aussi de la vie : il écarte son vête-

ment et accomplit, dans les règles prescrites, le *harakiri*, c'est-à-dire qu'il s'ouvre le ventre, puis se coupe la gorge, avec le couteau taché du sang de Késa, et il meurt auprès de celle qu'il aime.

FIN

Quant à la musique qui accompagne les danses, ou est jouée sur le gotto, il est bien difficile d'en faire l'éloge. La musique japonaise procède de la musique chinoise ; mais elle semble ici très dégénérée. On n'entend que maigres grincements, voix étranglées, miaulements de détresse. Cependant, lorsqu'on est parvenu à noter la mélodie, elle apparaît plus jolie et mieux construite qu'on ne croyait. C'est que les instruments japonais qui l'exécutent sont particulièrement ingrats : CHAMISEN, BIVA, GOTTO ou KOKIOU ne sonnent pas mieux l'un que l'autre.

D'ailleurs, le Japon moderne s'inquiète peu de voir péricliter sa musique nationale ; tous les régiments ont leur orchestre à l'européenne, et on joue des airs d'opérettes françaises dans le palais impérial.

Amateratzu, la déesse Soleil, qui, irritée contre les hommes, s'était cachée dans une caverne et n'en sortit que séduite par les sons de la musique, ne semble pas offusquée par les harmonies nouvelles qui violent la tradition, puisqu'elle ne s'enfuit pas de nouveau et continue d'éclairer l'empire du Soleil Levant.

JUDITH GAUTIER.

CONSÉCRATION DE LA CLOCHE

(*Danse Nau.*)

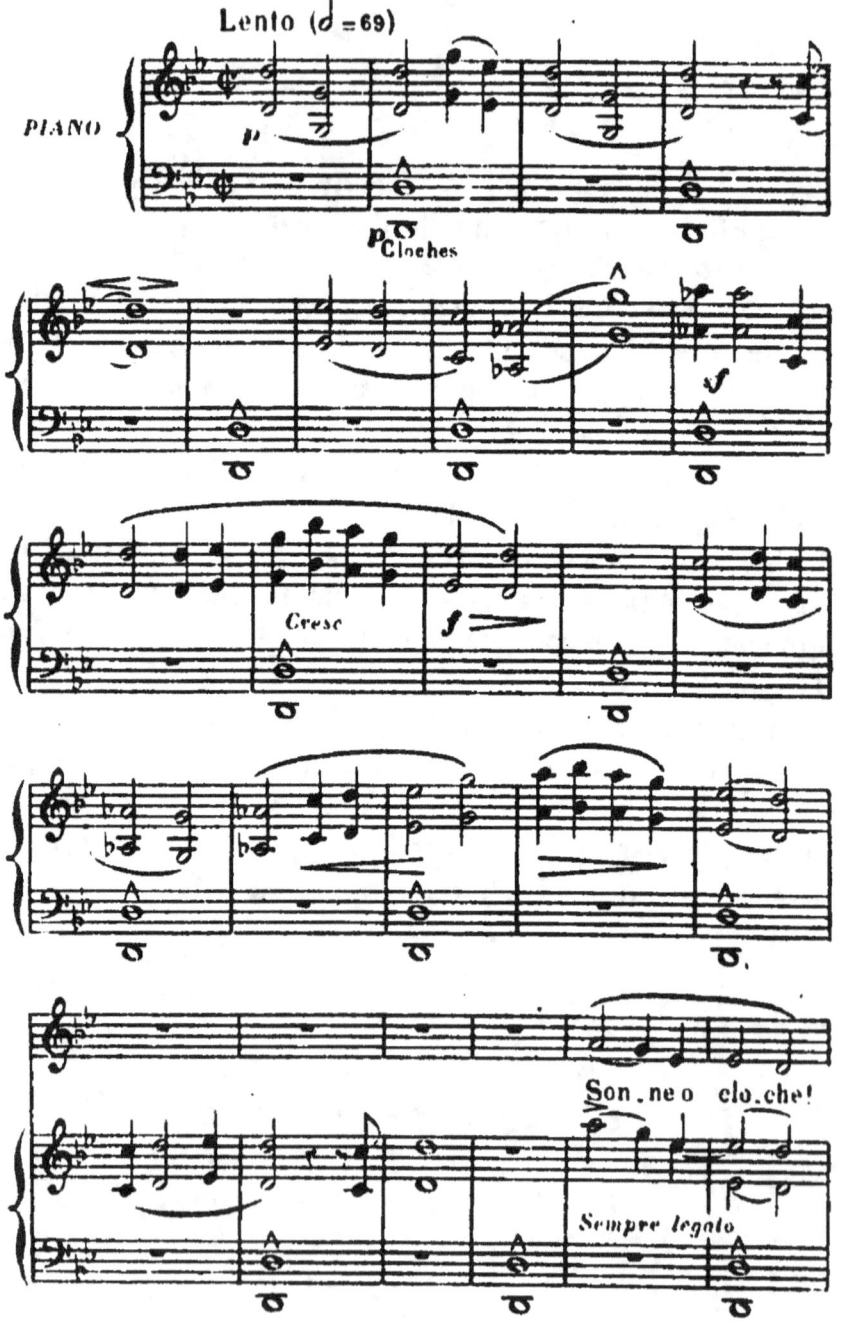

MUSIQUE JAPONAISE

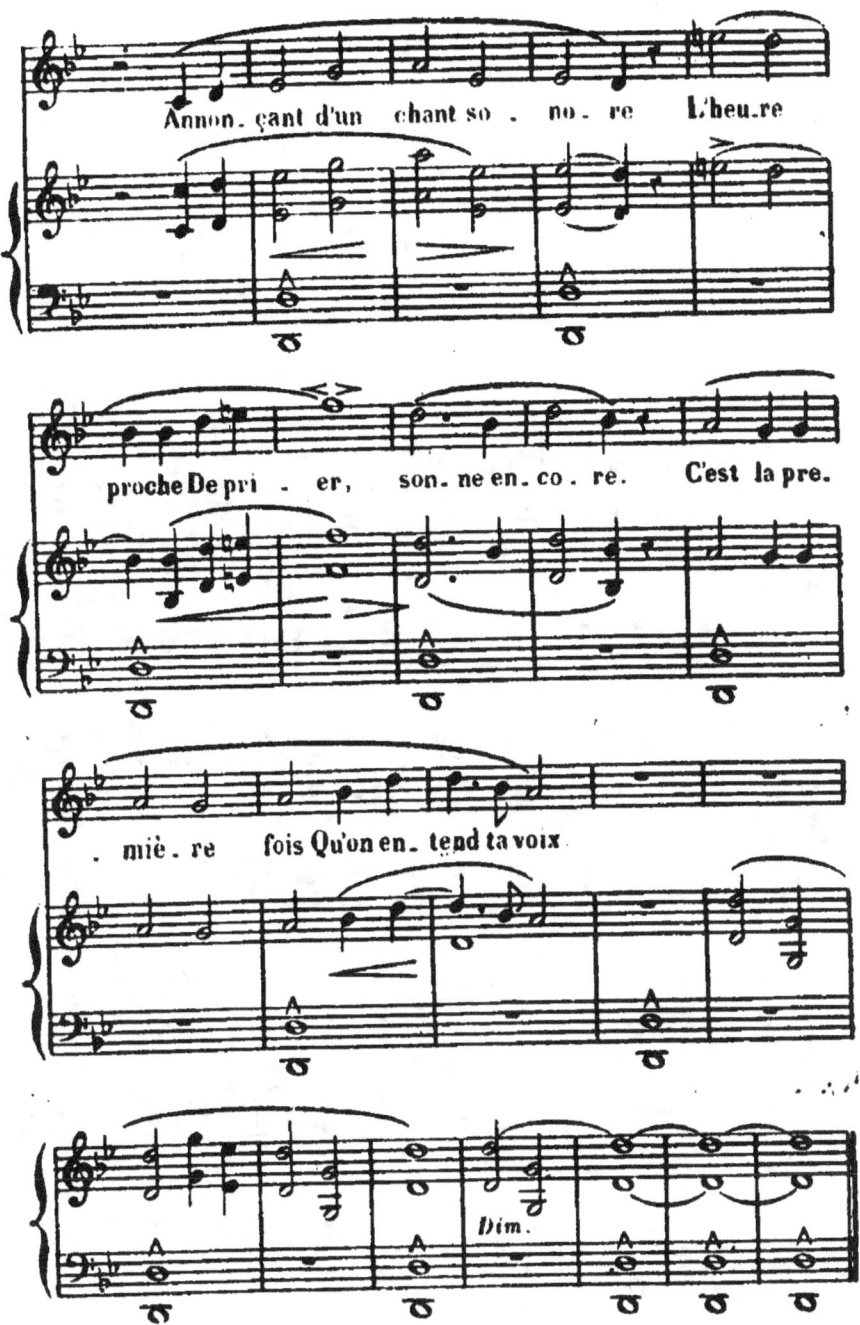

LE TAMARI

(*Danse de la Balle.*)

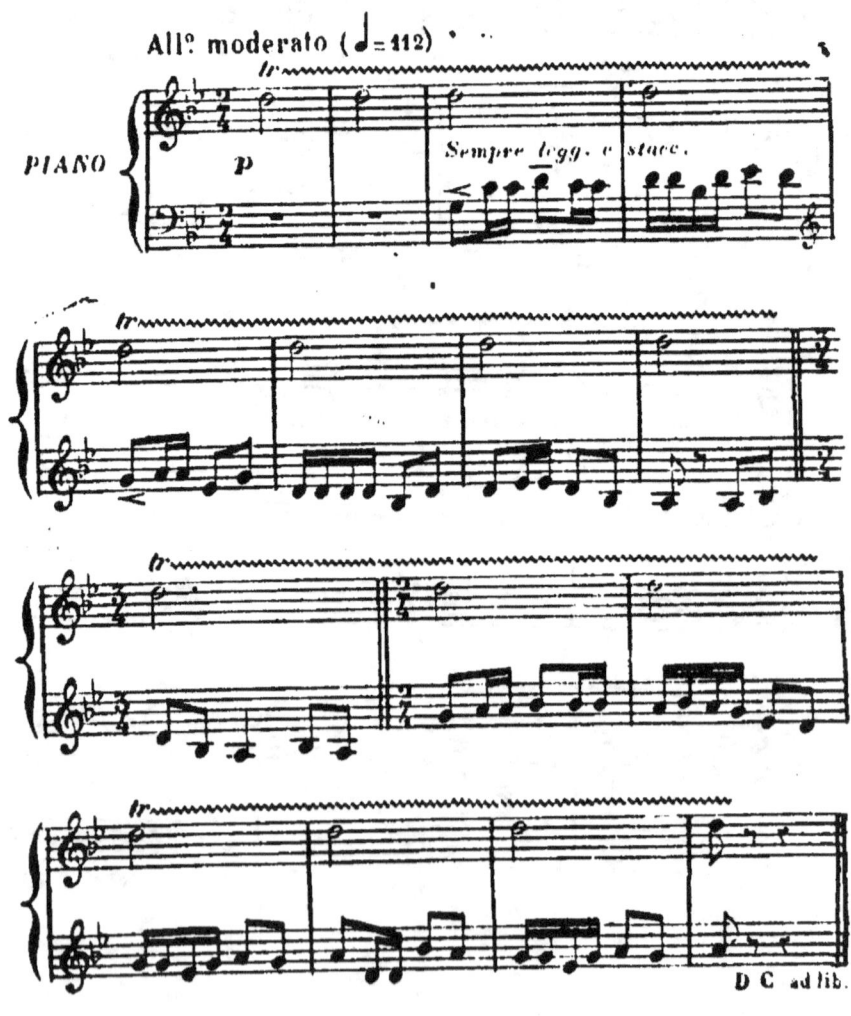

L'ANAGASSA

(Danse des Chapeaux fleuris.)

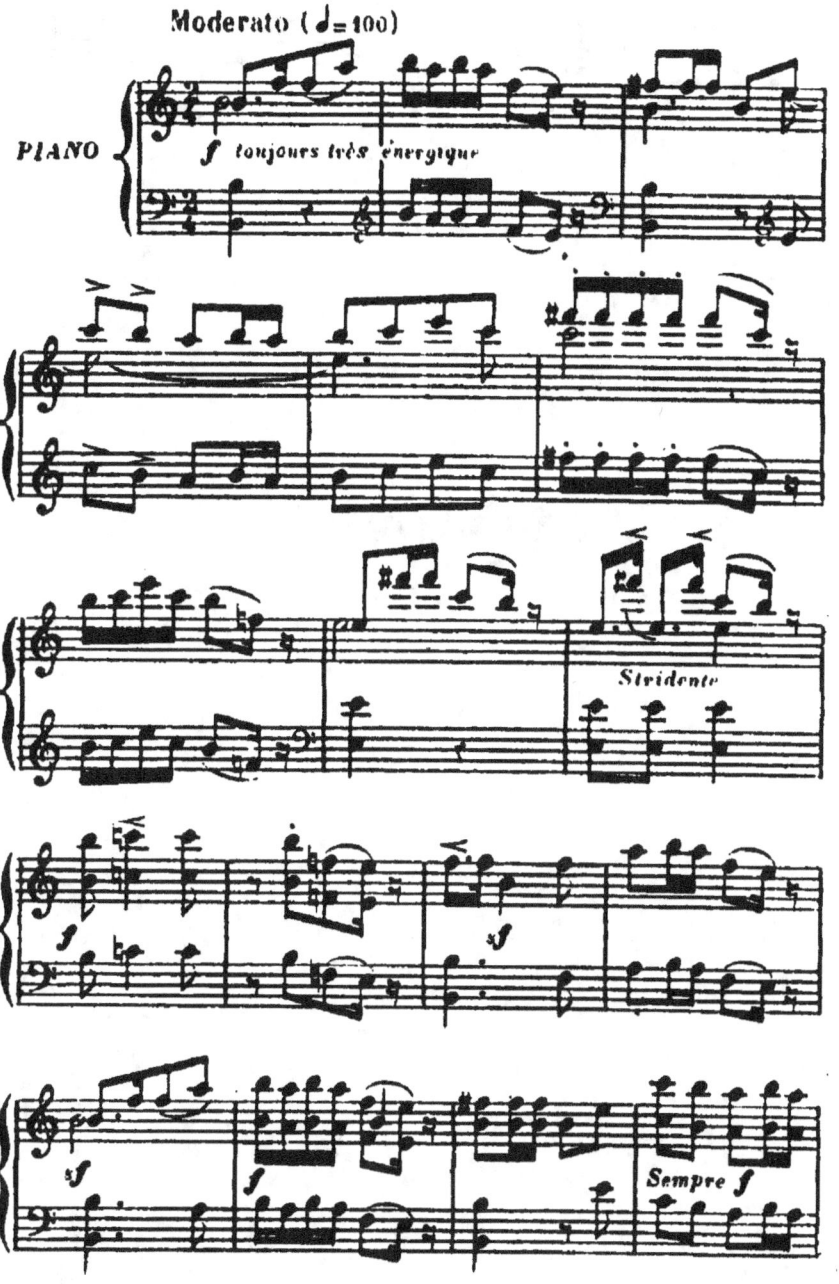

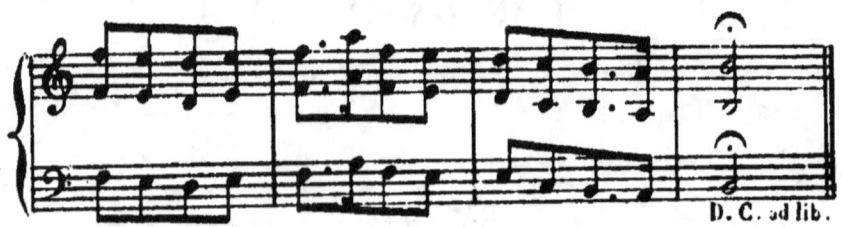

LE KAKO

(*Danse du Tambour.*)

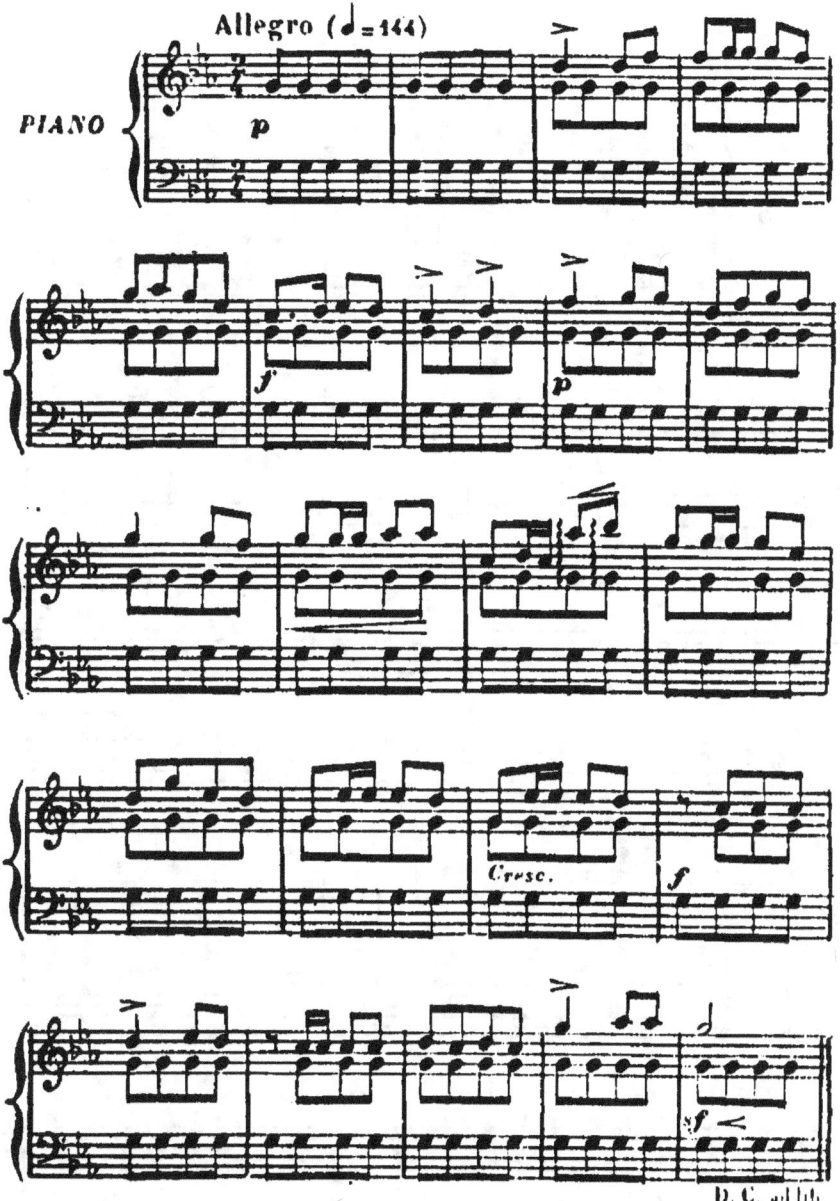

ETIGO DZISSI

LE LION D'ÉTIGO

Joué sur le Gotto par Mme SADDA-YACO

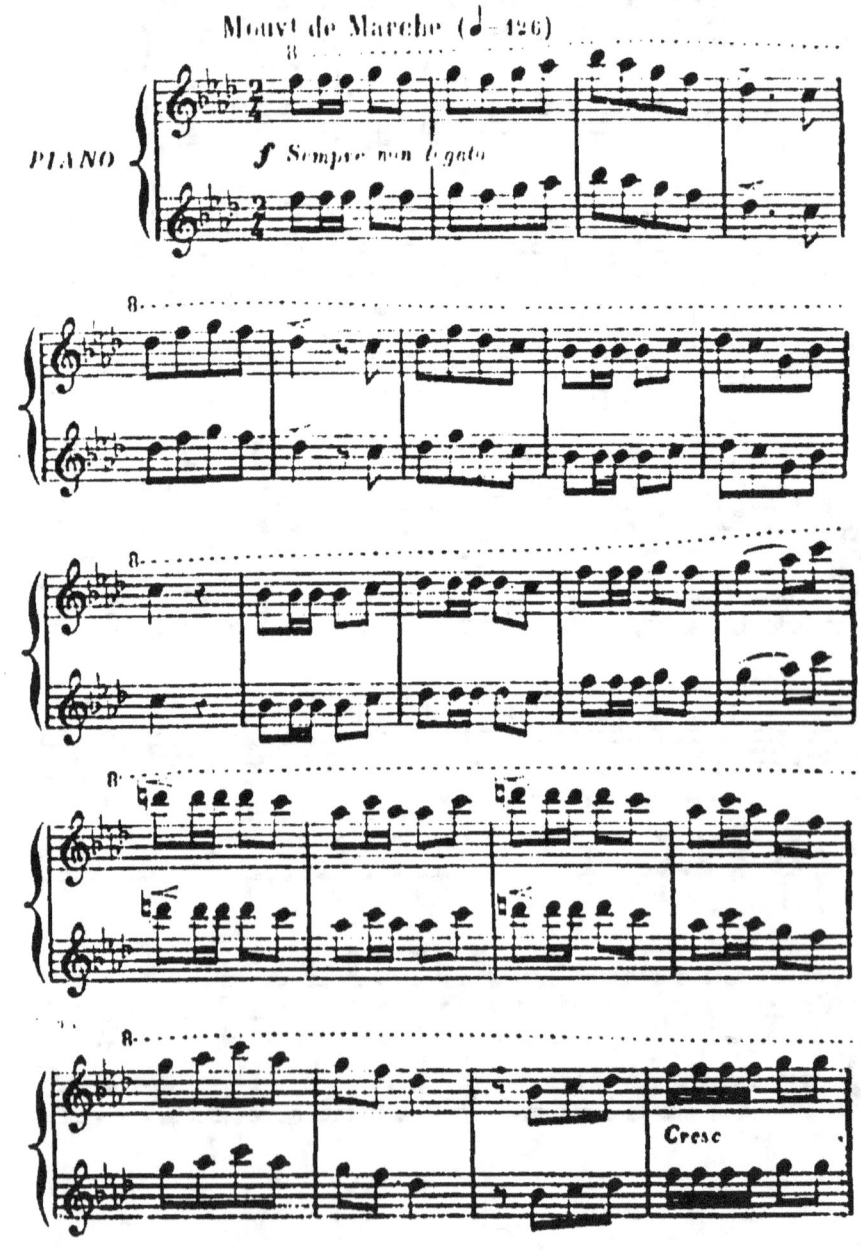

MUSIQUE JAPONAISE

LE THÉATRE CHINOIS
au Trocadéro

MUSICIENNES ET CHANTEUSES CHINOISES

Comédiens et Jongleurs célèbres à Pékin

*Les Toilettes les plus seyantes
les plus élégantes
 du goût le plus sûr
c'est l'avis de sa clientèle
 mondaine et artistique
sont celles de*

LIZERAY

36 bis, boulevard Haussmann.

Société d'Éditions Littéraires et Artistiques
Librairie Paul OLLENDORFF, 50, Chaussée d'Antin, Paris

DERNIÈRES NOUVEAUTÉS

Paul ADAM. — **Basile et Sophia.** — Illustrations de C.-H. Dufau.

Armand CHARPENTIER. — **La Petite Bohême.**

Gaston DERYS. — **L'Art d'être Maîtresse.**

Judith GAUTHIER. — **Les Princesses d'Amour.**

Abel HERMANT. — **Les Confidences d'une Aïeule.** Illustrations de Louis Morin.

GUY DE MAUPASSANT. — **Le Colporteur.**

Lucien MUHLFELD. — **La Carrière d'André Tourette.**

Georges OHNET. — **La Ténébreuse.**

G. RÉVAL. — **Les Sévriennes.**

WILLY. — **Claudine à l'École.**

Chaque volume : 3 fr. 50 — Envoi franco contre mandat-poste.

LOUIS MORIN

LA REVUE DES QUAT' SAISONS

paraît tous les trois mois depuis janvier 1900. 80 pages de texte et dessins en noir, 16 pages de dessins en bistre et 16 pages d'aquarelles.
Prix de la livraison............ 2 fr.
Abonnements d'un an........ 8 fr.

SAINT-DENIS. — IMP. H. BOUILLANT, 20, RUE DE PARIS. — 1902.

www.ingramcontent.com/pod-product-compliance
Lightning Source LLC
Chambersburg PA
CBHW030120230526
45469CB00005B/1734